名家大手筆

經典新閱讀

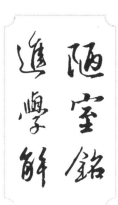

陋室銘
進學解

U0063650

劉禹錫 韓愈 文

泰不華 宋克 書

商務印書館

陋室銘・進學解

編　　者	商務印書館編輯出版部
責任編輯	徐昕宇
書籍設計	涂慧
排　　版	周榮
校　　對	甘麗華
出　　版	商務印書館（香港）有限公司 香港筲箕灣耀興道三號東滙廣場八樓 http://www.commercialpress.com.hk
發　　行	香港聯合書刊物流有限公司 香港新界大埔汀麗路三十六號中華商務印刷大廈三字樓
印　　刷	中華商務彩色印刷有限公司 香港新界大埔汀麗路三十六號中華商務印刷大廈
版　　次	二〇一九年七月第一版第一次印刷 © 2019 商務印書館（香港）有限公司 ISBN 978 962 07 4595 9 Printed in Hong Kong

目錄

一 「陋室」高才劉禹錫

留意網絡資訊，便可發現，各種源於《陋室銘》的「新版銘文」正在網上大行其道：校園《宿舍銘》，公司《工作銘》，語重心長的《學習銘》，連諷帶刺的《領導銘》⋯⋯八十一字的《陋室銘》魅力何在，千年之後仍能這般深入人心，引發後人的創作慾望？寫出如此妙文的劉禹錫，又是怎樣一個奇人？

「博學宏詞科」是甚麼？

唐代科舉，總體上可分為常選和制舉兩種。常選的考試日期和項目相對穩定，而制舉的考試日期和項目都由皇帝臨時決定，因此科目極繁多。其中有「文詞類」，「博學宏詞科」是「文詞」中的一科。

少年得志，黨爭受黜

劉禹錫（七七二——八四二），字夢得，洛陽（今屬河南）人。他出身於書香門第，從小即因文才為人矚目。唐貞元九年（七九三），二十一歲的劉禹錫得中進士，後又登制舉博學宏詞科，入仕之後，一路扶搖直上。

劉禹錫的才華和膽識極為當時的朝廷重臣王叔文所器重。唐順宗即位後，王將劉引進宮中商討政事，劉之所言，王無不從。其時宮中文誥皆出自王叔文，王氏勢可遮天。劉禹錫亦因此年紀輕輕便身居要職，權傾一時，正是「春風得意馬蹄疾」，《陋室銘》中他自比諸葛亮、揚子雲也就不足為奇。

政治運動「永貞革新」失敗後，劉禹錫貶為郎州司馬。十五年後召還京師，旋即因作詩獲罪貶出。八年後回朝任主客郎中，後又被黜出朝。又八年後，改任太子賓客，後加檢校禮部尚書官銜，世稱「劉賓客」、「劉尚書」。如此進出反覆，盡嚐仕途險惡。

「永貞革新」是怎麼回事？

永貞元年（八〇五），唐順宗即位，重用王叔文、王伾等人，圍繞打擊宦官勢力和藩鎮割據這一中心，進行了一系列改革，史稱「永貞革新」。革新受到宦官勢力和藩鎮武裝的痛恨，不久即失敗，王叔文遭貶後又被賜死，王伾被貶後病死，劉禹錫、柳宗元等八人貶為遠離京城的邊州司馬，即所謂「二王八司馬」。

才華橫溢，文以明志

劉禹錫才華橫溢，早年和柳宗元齊名，是為「劉、柳」；晚年與白居易唱和，同稱「劉、白」。他精於古文，多有佳作，以本篇《陋室銘》為代表。其詩作現存八百餘首，律詩、絕句、古詩皆工，白居易曾稱他為「詩豪」。我們熟知的「舊時王謝堂前燕，飛入尋常百姓家」，「沉舟側畔千帆過，病樹前頭萬木春」等朗朗上口的名句，就是出自他的作品。

劉禹錫的「竹枝詞」同樣深受讀者喜愛。「竹枝詞」又稱「竹枝」，本為巴渝（今四川東部）一帶的民歌，多詠當地風土、兒女柔情。劉禹錫據以改作七言絕句，語言通俗，音調輕快，盛行於世。其中膾炙人口的一首是：

楊柳青青江水平，聞郎江上唱歌聲。

東邊日頭西邊雨，道是無晴卻有晴。

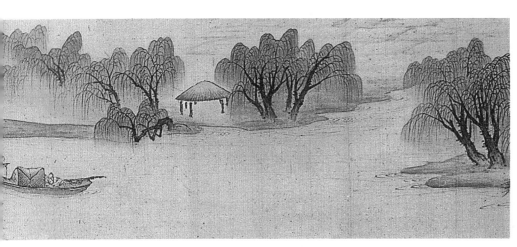

清初樊圻《柳村漁樂圖卷》（局部）
圖中景況，令人不由自主地想起劉禹錫的
詩句「楊柳青青江水平」。

劉禹錫的才識出眾，因而不僅是王叔文、之後的宰臣如裴度等，大都惜其才華，一有機會便對他委以重任。

據說劉禹錫出貶和州（今安徽和縣）時，和州知縣一再刁難，不斷調動他的住處，並將他應有的三間住房減少到僅能容下一床、一桌、一椅的斗室。劉禹錫一向自視甚高，知縣的勢利行徑使他極為憤慨，於是提筆揮毫，寫下《陋室銘》以明志。

陋室銘

山不在高有仙
則名水不在深
有龍則靈斯是
陋室惟吾德馨
苔痕上階綠草
色入簾青談笑
有鴻儒往來無白丁

二 「陋室」雅趣細細品

八十一字，字字珠璣

中國文學寶庫中，從來沒有另一篇文章，能夠像它一樣，用九句八十一字的篇幅，寫出如歌的韻味，繪出如畫的境界。它，就是唐代文學家劉禹錫的《陋室銘》。

《陋室銘》小巧玲瓏，卻層次清晰，結構完整。前三句以比興手法引出「銘」的對象——陋室；緊接的四句，順理成章地對陋室的景觀、氛圍展開描述；最後兩句，借孔子之口道出全篇主旨「陋室不陋」，水到渠成。

甫一開篇，即用不凡之語，凸現不凡立意：「山不在高，有仙則名；水不在深，有龍則靈。」這兩句看似和「陋室」全無關係，卻正是作者的高妙匠心所

此銘作於至正兩戌，至今六百載完好如初，信有
神物護持尤為世所稀靚，其篆法深得斯
冰渾穆嚴整之妙，應為朝鮮安儀周所藏，
余以重值得之，信是奇緣
道光廿一年七月十三日羅天池又題

在——說山論水，是為了說我的陋室：山隱高仙，則成名山；水棲神龍，則顯靈異；室居高人，蓬蓽生輝。以彼物比此物，謂之「比」；先言他物以引起所詠之辭，謂之「興」。始於《詩經》的「比興」手法，在這第一層的三句中得到完美應用。

名為《陋室銘》，真正寫「陋」只有第二層第一句：「苔痕上階綠，草色入簾青。」苔、草被比擬為人，或許還是調皮的小孩：前者悄無聲息地「爬上」了台階，後者則乾脆將「頭」「伸」進竹簾。入人眼的，是「青」和「綠」的清新；悅人情的，是「苔」和「草」的活潑。「上」、「入」二字，動感十足；「綠」、「青」二色，生意盎然。短短十字，化靜為動，妙不可言。

「陋」非重點，所以隨即鋪排三句，證明「德馨」：「談笑有鴻儒，往來無白丁。可以調素琴，閱金經。無絲竹之亂耳，無案牘之勞形。」朋客的儒雅氣質，主人的超凡脫俗，就在這極富表現力的三十二字中刻畫得淋漓盡致。

這層四句，句句有對偶：「苔痕上階綠」對「草色入簾青」；「談笑有鴻儒」

甚麼是「銘」？

「銘」本是古代刻在器物、石碑上用來歌功頌德或警誡自己的文字，後來發展為一種獨立的文體。這種文體形式短小，文字簡潔，句式工整而且押韻。《陋室銘》是「銘」中絕品。

對「往來無白丁」；「調素琴」對「閱金經」；「絲竹之亂耳」對「案牘之勞形」。

連同前一層「山不在高，有仙則名」對「水不在深，有龍則靈」；後一層「南陽諸

葛廬」對「西蜀子雲亭」，全文九句，共用六次對偶，對仗巧妙工整。虛詞「之」、

「則」靈活的插入，更增添了節奏之美。

第三層以「南陽諸葛廬，西蜀子雲亭」說明「我」並非孤芳自賞。極簡極陋

之室，深為世人景仰，為甚麼？孔子的「何陋之有」順手拈來作答案之後，文章

戛然而止，乾淨利落。

《陋室銘》令人歎為觀止，語言的明白平易也功不可沒。縱是字字凝煉，句

句精巧，亦字字通俗，句句流暢。而且，除末句外，全文每句句尾之字皆押同一

韻，全文如詩如歌，讀來真令人大感酣暢。

非大手筆，不能有如此之作。若要以四字概括《陋室銘》中這八十一字，有

一個詞恰如其分：字字珠璣。

元代傳世篆書中的佼佼者

—— 泰不華《篆書陋室銘卷》

傅紅展

流傳今日的《篆書陋室銘卷》為泰不華四十三歲所作，至今已有六百多年的歷史。此卷篆法圓活遒勁、齊整秀麗，是泰不華傳世的唯一篆書作品，也是為數不多的元代傳世篆書中的佼佼者，可謂珍貴之極。從這件書法中能夠感受到少數民族學者對書法藝術的追求，也可從作品的整體與細部的聯繫中發現書法藝術的永久魅力。

對泰不華篆書的評論，只有陶宗儀《書史會要》的一段話：「篆書學徐鉉、張有，稍變其法，自成一家。」實際上，《篆書陋室銘卷》與宋代徐鉉的篆書相比，發生很大變化，主要是風格特徵趨於圓活，用筆柔韌富於想像力，可以說是繼承秦代小篆體這一脈絡。

泰不華是誰？

泰不華（一三〇四 —— 一三五二），字兼善，號白野，蒙古族伯牙吾台氏，元代台州（今浙江臨海）人。初名達普化，元文宗賜以今名。十八歲進士及第，後官至禮部尚書，曾任元帥領兵出征。死後追封魏國公，謚忠介。善篆、隸、楷書。詩有《顧北集》。

歷史上，篆書自秦代李斯時期奠定了小篆書體以後，基本上一直在延續着這一脈絡。從歷代篆書大家，以及對這些書家師法的評論，我們都不難看出這一脈絡的存在。歷代著名的篆書家都是如此，唐代以後尤其明顯。如唐代李陽冰的篆書，元代寶蒙《〈述書賦〉註》言：「初師李斯《嶧山碑》。」宋代徐鉉的篆書，《宋史》本傳言：「好李氏小篆。」元代吾丘衍的篆書，明代宋濂《浦陽人物誌》言：「尤精於小篆。」儘管歷代篆書家都要求溯本求源，但各個時代的書風不同，以及書者個性因人而異，因此，無論上述各時代的篆書名家怎樣效法李斯小篆，其創作結果都是各立門戶，「自成一家」，成為時代的楷模。

泰不華的篆書雖然「學徐鉉」，書法形體上也受小篆體的影響，字形齊整，結構勻稱，但是，在泰不華的筆下已經不僅僅「稍變其法」，而是以獨具一格的面貌，再現了這位少數民族書家獨特的創造力。他的代表作品《篆書陋室銘卷》，就以筋絡分明、毫穎秀麗的清勁筆勢，襯托出整幅作品的格調。其特點主要表現在三個方面。

「玉箸篆」、「鐵線篆」是甚麼？

「玉箸篆」又叫「玉筋篆」，是小篆的一種，始於秦代。其特點是筆道圓潤溫厚，形如玉箸，代表作有李斯的《嶧山碑》等。「鐵線篆」亦為篆書的一種，用筆圓活，細硬如鐵，筆道如線，因而得名。代表作為唐代李陽冰的篆書。

第一，**線條柔韌有致**。此卷充分表現了線條彎弧的力度，墨隨筆動，而筆以鋒刃觸紙，頗具彎而不折的柔韌之質。提筆收鋒，既不同於玉箸篆的平淡，又不同於鐵線篆的纖細，而是採用「倒韭」及「詛楚文」的用筆，筆觸提頓有韻，收筆見鋒，從而突出了筆鋒的作用。由於一反玉箸篆首尾粗細一致的篆體形式，使字裏行間顯示出自然有味、靈動多變、觸發生機的藝術效果。

第二，**字形變化多姿**。用筆宛轉放縱，線條柔韌多姿，使字形結構發生了變化。泰不華棄秦小篆的橫豎平直、骨架均勻，而以柔韌圓活的筆鋒取勢。這與李斯小篆的肅穆簡直、威嚴莊重的方闊鐵線結構相比，頗具靈動活潑之特性。雖然篆書的筆鋒變化不像草書那樣激昂亢奮，但它的頓挫、轉折，都充滿着意韻和細膩的節奏感，以至成為感染情緒的觸發點。

第三，**用筆靈活變化**。整幅書法都是以篆書特有的入筆藏鋒的用筆方法，中鋒運行，使字體清勁而有力度。歷代篆書在入筆處，一般都作秦代小篆式的圓

「倒韭」、「詛楚文」是甚麼？

「倒韭」是一種篆書體，特點是收筆懸針如韭葉。「詛楚文」是秦國石刻。據考證，約在秦惠文王和楚懷王時，秦王祈求天神保佑秦國獲勝，詛咒仇敵楚國敗亡，其內容刻於石碑，因稱為「詛楚文」。其字的筆畫特點是收筆入筆見筆鋒。

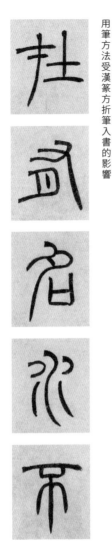

用筆方法受漢篆方折筆入書的影響

筆，《篆書陋室銘卷》不僅如此，有些字還作成方筆，使筆畫凝重而直楞。這種用筆方法類似宋代徐鉉和元代吾丘衍，亦受漢篆方折筆入書的影響，較為明顯的有「在」、「有」、「名」、「水」、「不」等字。同時，有些字還採用行書頓筆的形式，如「山」字，直點側勢。

（本文作者是故宮博物院研究員、古書畫專家。）

採用行書頓筆的形式

三　名篇賞與讀

閱讀如飲食，有各式各樣：

一目十行，匆匆一瞥，是獲取信息的速讀，補充熱量的快餐，然不免狼吞虎嚥；

口誦手書，細嚼慢嚥，品嚐個中三味，是精神不可或缺的滋養，原汁原味的享受。

以書法真跡解構文學經典，目光在名篇與名跡中穿行，

從容體會一字一句的精髓，充分汲取大師的妙才慧心，領略閱讀的真趣。

山不在高，有仙則名。水不在深，有龍則靈。斯是陋室，惟吾德馨。

山不在高，有仙則名；水不在深，有龍則靈。斯是陋室①，唯吾德馨。

山不在於它有多高峻，只要山上有仙人就會有名氣；水不在於它有多深廣，只要水中有神龍就會有靈異。這只是一間簡陋的居室，但主人我的美德散發馨香。

註釋

① 陋室，此專指作者的居室。

苔痕上階綠，草色入簾

苔痕上階綠，草色入簾
青。談笑有鴻儒②，往
來無白丁③。可以調素
琴④，閱金經⑤。無絲
竹⑥之亂耳，無案牘⑦
之勞形。

22

青苔的痕跡爬上台階，台階變綠了；小草的青色映入門簾，室內因此添了淡淡的綠影。談笑的朋友，往來的客人，都是博學之士，絕無淺薄之徒。在這裏我可以彈奏不加矯飾的琴，靜心閱讀佛道真經。沒有嘈雜的樂聲來擾亂我的耳根，也沒有煩瑣的公文來勞累我的身心。

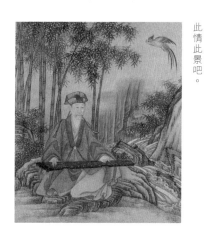

清代《雍正行樂圖冊》之一
圖中描繪的雍正，作文人裝扮，摹仿竹林撫琴的阮籍。劉禹錫的「調素琴」，想必亦是此情此景吧。

註釋

② 鴻儒，博學之士。

③ 白丁，知識淺薄之人。

④ 素琴，不加裝飾的琴。

⑤ 金經，佛道經籍。

⑥ 絲竹，本指音樂，此指嘈雜的音樂。

⑦ 案牘，官府文書。

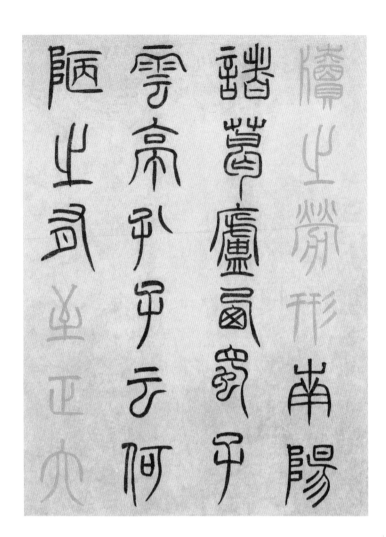

揚雄是誰？

揚雄，字子雲，漢時蜀郡成都人。博覽群書，知識淵博，才華出眾，為西漢
末年著名的辭賦家、哲學家、語言學家。在辭賦創作上，後人多將他與司
馬相如並稱，《甘泉》、《河東》、《羽獵》、《長楊》四賦極為精彩。

南陽諸葛廬⑧，西蜀子雲亭⑨。孔子云：「何陋之有？」

它絲毫不遜於南陽的諸葛廬或西蜀的子雲亭。孔子說過：「有甚麼鄙陋的？」

明朝戴進《三顧草廬圖軸》（局部）

諸葛亮的草廬因居高人而名垂後世，劉禹錫以此來和自己的陋室相比。

註釋

⑧ 諸葛廬，諸葛亮隱居時的草廬。

⑨ 子雲，西漢著名學者揚雄的字。子雲亭，揚雄讀書之所。

他表達的，正是我們許多人想要表達的；他的表達方式，卻是我們意想不到的。韓愈在世時命途多舛，懷才不遇，卻為後人奉為古文的宗師、唐詩的巨匠；他的《進學解》，就像歷史沙灘上的金子，千百年來一直吸引我們的眼光，觸動我們的心弦。

文學大師，命途多舛

韓愈，字退之，後稱韓昌黎，唐時孟州河陽（今河南孟縣）人，生於七六八

年，卒於八二四年。說到他，我們自然就想到「唐宋八大家」、「文起八代之衰」，想起他那些堪稱中國文學寶庫精品的散文和詩作，想起他的古文絕唱《進學解》。可是，志向高遠、滿腹才華的韓愈，政治上走過的卻是坎坷崎嶇之路。

韓愈幼年時父母雙亡，全賴兄嫂照顧。與少年得志、一舉高中的劉禹錫不同，韓愈考進士三試不中，中得後又三次投考博學宏詞科而不成。踏入仕途後，沉浮不斷，一生所任，均是「投閒置散」之職。任國子博士時，鬱鬱不得志的韓愈寫下《進學解》，宣洩懷才不遇的憤懣。文中噴薄而出的才華感動了當時的執政大臣，韓愈得以上調。眼看功名可成，五十二歲時又因上書直言遭外貶。

不平則鳴，敢犯龍顏

際遇如此不順，絲毫沒有挫平韓愈耿直的性格。他提出「大凡物不得其平則

「唐宋八大家」是指哪些人？「文起八代之衰」的「八代」為哪八代？
「唐宋八大家」是後人對唐、宋兩代八位散文大家的合稱。他們是：唐代的韓愈、柳宗元；宋代的歐陽修、蘇洵、蘇軾、蘇轍、曾鞏、王安石。「八代」指東漢、魏、晉、宋、齊、梁、陳、隋八個朝代。

鳴」的文學主張，而他自己，也是「不平則鳴」，敢「犯人主之怒」（蘇軾評韓語）。

他屢屢遭貶，均因不畏權勢，敢於直言。公元八一九年，唐憲宗主持迎佛骨，全國陷入崇佛狂潮。韓愈逆潮流而上，寫了《論佛骨表》上書憲宗，痛陳此舉對社會的不良影響，力主將佛骨「投諸水火，永絕根本」。憲宗盛怒，韓愈命幾不保，幸得有人苦苦為他求情，才貶為潮州（今廣東潮安）刺史。著名的《左遷藍關示姪孫湘》便是在赴任途中寫下：

一封朝奏九重天，夕貶潮陽路八千。

欲為聖朝除弊事，肯將衰朽惜殘年。

雲橫秦嶺家何在，雪擁藍關馬不前。

知汝遠來應有意，好收吾骨瘴江邊。

佛骨為何被隆重迎奉？

佛骨即佛舍利。「舍利」為梵語譯音，意為「身骨」、「靈骨」，相傳為釋迦牟尼佛遺體火化後留下的珠狀固體物。據傳佛舍利擊之不壞，燒之不焦，或有光明靈驗，因此佛教徒奉為聖物。

詩中直抒胸臆，不遇明主之痛躍然紙上。而在《進學解》中，這種痛苦則以自嘲的方式，借他人之口說出。

法門寺全景

法門寺塔是中國十九座舍利塔之一，地宮中藏有釋迦牟尼佛真身指骨舍利。圖為法門寺全景，圖中右側高塔即為斯塔。

韓愈為何又稱「韓昌黎」？

古稱郡中為眾人所仰望的顯貴家族為郡望。魏晉南北朝以來，士人多重郡望。昌黎（今遼寧義縣）韓氏為唐時望族，韓愈雖原籍孟州河陽，但常據先氏郡望自稱昌黎韓愈，後人因稱其為「韓昌黎」。

韓愈與藍關——試辨廣東的藍關

寬　予

唐元和十四年正月，憲宗令中使迎鳳翔法門寺佛骨，韓愈上疏切諫，謂東漢奉佛之後，帝王咸致夭促，憲宗大怒，乃貶愈潮州刺史。愈赴潮途中，行經藍關，為大雪所阻。

歷來註釋家都說藍關即是陝西藍田縣的藍田關，秦時稱為嶢關，在縣東南九十里（《太平寰宇記》作九十八里）。秦嶺亦在縣東南，為南山別出之嶺，凡由長安往商、洛和漢中等地者，必越此嶺，由此東出，即入藍田關。愈阻雪於此，回首長安，百感交集，只見密雲橫嶺，不知家在何處；策馬向前，則峻途雪擁，蹢躅顛躓，備嚐艱險，充分寫出謫臣在旅途中那種愴怳惻怛的情懷。此詩之作於陝西藍田關，本來是沒有甚麼問題的。可是，廣東龍川縣不特有藍關，而且有秦嶺，而愈之赴潮，又必經其地，所以自清以來，即有人主張此詩作於廣東的

30

藍關，而不是陝西的藍田關。他們的理由是：（一）韓詩中所說的只是藍關，而不是藍田關，藍田關不等於藍關，此其可疑者一；（二）據宋劉斧所撰《青瑣高議》，謂湘冒雪來見，愈詢地名，始知是藍關，再三嗟歎云云。考藍田縣是長安府屬縣之一，離長安只有八十里，且藍田關為南山孔道，近在京畿，愈何至不識其地名，此其可疑者二；藍田關與潮州相去幾千里，湘果來此，距瘴癘之地尚遠，怎能說要收愈骨於瘴江之邊？此其可疑者三。主此說者，似乎言之成理，持之有故，但我認為這些疑問都是不難解釋的。關於第一點，藍田關可稱為藍關，正如函谷關之可稱為函關，這種稱法在唐代不僅見於韓詩，例如皮日休《松陵集》卷三《太湖詩序》云：「又自箕潁，轉樊鄧，陟商顏，入藍關。」曹松詩亦有「明日度藍關」之句。這裏所說的藍關，顯然是指藍田關而言。關於第二點從史傳所載韓愈事跡和他的詩文中，完全看不出他遇湘於藍田關時，曾詢過地名。《青瑣高議》所說，已經把湘神仙化了，因為要顯得湘能預知未來事，所以杜撰了愈詢

湘地名，以證前詩「雪擁藍關馬不前」句之靈驗，其偽造之跡，顯而易見。關於

第三點，倒是值得研究的。如果詩中藍關果真是指龍川的藍關，那麼「好收吾骨瘴江邊」一句，解釋起來，的確是比較合乎情理的。但我認為韓湘在當時是隨侍韓愈一直到潮州的，何以見得呢？韓集古詩中有《宿曾江口示姪孫湘》二首，歷來註釋家都說曾江口即廣東始興縣的東江口。果如此說，則湘已到達始興，由

「知汝遠來應有意，好收吾骨瘴江邊」二句，又可見湘早在藍田關時已有意送愈至潮州了。韓詩中的藍關之在陝西藍田縣而不在廣東龍川縣，還有一個更有力的證據，那就是愈所作的《南山》詩，詩中有云：「前年遭譴謫，探歷得邂逅，初從藍田入，顧盼勞頭脰，時天晦大雪，淚目苦矇督，峻塗拖長冰，直上若懸溜，襄衣步推馬，顛蹶退且復，蒼黃忘遐睎，所矚纏左右，杉篁咤蒲蘇，杲燿攢介冑，專心憶平道，脫險逾避臭。」

從這首詩裏面，很清楚地看出愈為大雪所阻，馬蹶不前，確實是在藍田關。

我們既然證明愈詩所說的藍關是在陝西的藍田縣，那麼，是不是因為廣東龍川縣的藍關乃依託藍田關而得名，就不值得我們重視呢？不！韓愈是有唐一代古文運動的首倡者，開創了中國散文的新形式，在中國文學史上有其光輝的業績，而且刺潮州時為文驅逐鱷魚，雖則未能把牠的毒害徹底消滅，但他有為民除害的意願和行動是可以肯定的。粵人為了紀念他，擇其所經之地，藉用藍關之名，立祠奉祀，不僅為湖山增色，而且是粵人一種淳樸情感的表現，正與稱山為韓山，稱江為韓江，具有同樣意義，應該是值得我們重視的。

龍川縣的藍關，由來已古。據清嘉慶《龍川誌》云：「離縣治二十里為老龍，此水陸交通之要路也。越六十里為通衢，舊有城垣，東與長樂界，藍關在焉。」又云：「東則為老隆，又東為通衢界，至長樂而止，謂之東偏。此地有崇山峻嶺，石磴天梯，藍喬之居址在焉，文公之遺跡留焉。」又云：「韓文公祠在藍關通衢屬，相傳昌黎謫潮，路經此地。道旁有『步雪仙蹤』四字碑。」又云：「藍關韓文

33

韓愈散文《燕喜亭記》

此書法作品為明代書法家祝允明所書。此文章是韓愈為王弘中所建山亭寫的一篇散文。唐德宗貞元十九年，王弘中從吏部員外郎貶為連州司戶參軍。韓愈與他交往多年，二人交誼深厚，此時韓愈因諫唐德宗罷宮市而被貶為陽山令，與王弘中所在連州為同一地，遂為此文。

燕喜亭記

太原王弘中在連州與學佛之人景
常元慧為游異日從二人者行於其后
之後丘荒之間上高而望得異處焉斬
茅而嘉樹列發石而清泉激輦糞壤
燕榴翳却立而視之出者突然成立隤
者呀然成谷窊者為池而缺者為洞
若有見神異物陰來相之自是弘中
與二人者晨往而夕忘歸焉乃立屋以
嚴風雨寒暑既成愈請名之其丘曰俟
德之丘蔽於古而顯於今有俟德之道也
其石谷曰謙受之谷瀑曰振鷺之瀑谷言
澧瀑言容也其土谷曰黃金之谷瀑曰秩
之瀑谷言容瀑言德也洞曰寒居之洞志

施下也合而言之以屋曰燕喜之亭取詩

而謂魯侯燕喜者頌也於是州民之

老聞而相與觀焉曰吾州之山水名於天

下然而無與燕喜者比經營於其側

者相接也而莫直其地凡天作而地藏之

以遺其人乎弘中自吏部侍郎來次其

道途所經自藍田入商洛涉浙湍臨漢

水升峴首以望方城出荊門下岷江過洞

庭上湘水行衡山之下繇郴踰嶺猿狖所家

魚龍所宮極幽遐瑰詭之觀宜其山水

飫聞而厭見也今其意乃若不足傳曰智

者樂水仁者樂山弘中之德與其所好可謂

協矣智以謀之仁以居之吾知其去是而羽

儀於天朝也不遠矣遂刻石以記

竹雕風雪騎行人

此為明晚期的竹根雕陳設器，題材
即取自唐代韓愈的詩句「雪擁藍關
馬不前」。

公祠，清康熙年間督學陳肇昌重建，嘉慶二十二年廣東藩憲趙慎畛、知縣仲振履重修，有記泐石祠內。龍川令胡瑃有《藍關辨》。」龍川不特有藍關，而且也有秦嶺，在關之西北二十二里。文公祠中尚有清乾隆年間廣東督學劉映榆所題的楹聯云：

藍關雪擁尚存疑，我識先生，萬里初程來此土；

衡嶽雲開遙紀勝，人懷刺史，千秋元氣在斯文。

此聯頗能表達粵人對韓愈景仰的心情，故為後人所樂道。

（本文原載於《藝林叢錄》第一編，此處略有刪節。

作者是中山大學教授，著名歷史地理學家。）

不可不讀的文，恣肆有味的書

全面而精要的自白　陳耀南

中國歷代古文家，如果只選一位，那應該是韓愈；韓愈的文章，如果只讀一篇，那最好是本篇。

為甚麼？因為本篇具備多種傳統文章的體裁與技巧，因為本篇是韓愈全面而精要的自白。

全文錄入《新唐書》本傳的本篇，作於元和八年（八一三）初，當時韓愈四十六歲。十年前的他，曾經以「凡物不得其平則鳴」、「自鳴其不幸」抑或「鳴國家之盛」，命運懸之於天，「其在上也奚以喜，其在下也奚以悲」等等說法，高

妙地開解安慰年老遠宦、抑塞窮愁的孟郊；現在，要宣洩類似的苦悶，要紓解同樣不平的，是他自己。從德宗貞元十八年到憲宗元和七年，十載之間，浮沉於國子博士之職，有才難展，有志難伸，於是作《進學解》一文，自明其志。

本文假托國子先生進入大學，勸勉諸生德業雙修，被質問本身進德修業如此成就，而竟有如此際遇，最後先生再予解答，所以名為「進學解」——「解者，釋也；因人有疑而解釋之也。」（《文體明辨》）這是本篇的題旨。

全文可以粗分為三大段。首先以簡潔筆調，敍述國子先生——即韓愈自己——早會訓話，以「業精於勤」、「行成於思」格言，國家選拔培訓人才的方法，以至凡事先求諸己的信念，勸勉諸生——有人以為這段是反話正說，是韓愈自己也不一定相信的門面話，其實，陽逆儘管很多，正確的理想還是不可不標舉；而且，為人師表，在公眾場合不給學生開示以正途大路，難道歎老嗟卑、怨懟個人的不平嗎？

在正話正說之中，忽然來了反諷——出自追隨老師多年的學生之口，這是語語鋪排、而又句句是實的第二段。依照國子先生開宗明義所宣示「業精」「行成」的綱領，先生自己的為學、為儒、為父、為人，各方面的努力經過和成就，一切可式可法，而其境其遇，卻又如此可歎可惜。在讀者的同情、感慨而又期待當事人的答覆之際，轉入了第三段。

第三段是先生的解釋。「量材適用」，是匠氏之工，是醫師之良，也是宰相之方。這是常識，也是朝野對當前執政者的信心。跟着，以大賢孟荀二子為例，說明德業雙修、言行足法的人，不一定就有相稱相應的位，這是無可如何的「命」，而「知命守義」，正是在這個進退得失的關節上，一個儒者要好好把握的人生原則。進德修業是份所應為的，商賄班資之類嘛，比上永遠不足，比下早已有餘。看開了，看通了，先生開解學生，也開解自己的話，聽來是一片平和謙退——當然，那胸中塊壘，那感士不遇、不怨而怨的不平之

鳴，還是委婉而恰可地表達着的。於是，「執政奇其才，改比部郎中、史館修撰——元和八年三月二十三日也」（《舊唐書》本傳），這是本文的喜劇結果。

如果只是替作者帶來好一點的官運，那本篇就不一定足道了。足道的是：以體裁言，本篇以散文的氣勢，綴以駢文的句式，兼具韻文的音律；從作法說，本篇用辭賦的結構，記敘一段假設的師生問答，藉此說明自己的志節和為學、為文、為政的理論，更抒發了懷才未遇的苦悶之情，最後以理化情，大方得體地收結。

孫樵稱賞本文：「拔地倚天，句句欲活，讀之如赤手捕長蛇，不施鞿勒騎生馬，急不得暇，莫可提搦。」——是的，精練而靈活，是本文的語言藝術特色。篇中許多句子，如「業精於勤荒於嬉」，「含英咀華」，「細大不捐」，「提要鈎玄」，「動輒得咎」，「佶屈聱牙」等等，早已變成日常成語。特別是其中歷評古代典籍，即所謂「《易》奇而法，《詩》正而葩」；「《春秋》謹嚴，《左氏》浮誇」等等，精

41

簡確切，俱見韓子的心得與功力。自我評價，亦無亢無卑，恰如其分，足證他的自知之明和自我期許。至於收結一節，雖是自嘲自謙之辭，也可視為當時——或者古今相同——官場浮沓之風的針砭。

林紓說：「進學一解，本於東方《客難》，揚雄《解嘲》……所謂沉浸濃郁、含英咀華者，真是一篇漢人文字……所長在濃淡疏密相間錯而成文，骨力仍是散文，以自得之神髓，略施丹鉛，風采遂煥然於外，大旨不外以己所能，借人口為之發洩，為之不平，極口肆詈，然後製為答詞，引聖賢之不遇為解。說到極謙退處，愈顯得世道之乖、人情之妄，只有樂天安命而已。其驟也，若盲風驟雨；其夷也，若遠水平沙。文不過一問一答，而啼笑橫生，莊諧間作，文心之狡獪，歎觀止矣！」(《韓文研究法》)

蔡世遠說：「此篇辭涉憤激，宋儒『為己』之學，定不如此。然公自敍其讀書衛道之苦心，不可沒也。且如『尋墜緒之茫茫』數語，誰人能有此志向？『《春

秋》謹嚴」數語，誰人能有此識解？勿論《七發》、《七哀》等不足比倫，即《賓戲》、《解嘲》等篇，亦相懸絕也。」（黃華表《韓文導讀》引）

林雲銘說：「首段以進學發端，中段句句是駁，末段句句是解，前呼後應，最為綿密。其格調雖本《客難》、《解嘲》、《答賓戲》諸篇，但諸篇都是自疏己長，此則把自家許多技倆、許多抑鬱，盡數借他人口中說出，而自家卻以平心和氣處之。看來無歎老嗟卑之跡，其實歎老嗟卑之心，無有甚於此者，乃《送窮文》之變體也。至其文語語作金石聲，尤不易及。」（《古文析義初編》卷五）

所以，本文千載傳誦，無數有志學文、學道之士，因此而堅強了意志、啟迪了方法、慰解了痛苦。

（本文原載《古文今讀初編》，收入本書略有刪節。作者是香港著名學者。篇名係編者所加。）

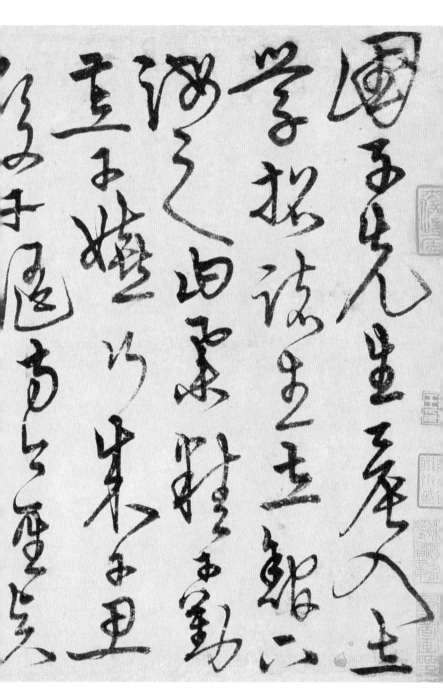

国子先生晨入大
学招诸生立馆下
诲之曰业精于勤

宋克《草書進學解卷》（局部）

44

可供追摹研賞的傑作

——宋克《草書進學解卷》 華 寧

宋克（一三二七——一三八七），字仲溫，長洲（今蘇州市）人。以擅長書法，成為明初書壇「三宋」之一。其真、草二體，師法鍾繇、王羲之；最擅章草書，師法皇象，能師古出新，自成面目。

此卷是其草書代表作，主要特點表現在以下幾方面：

（一）**結構誇張，用筆奇特**。「國」字起筆便以非常規的結字形態造成動勢，隨後「先」、「入」、「誨之」、「毀」、「隨」、「兇邪」、「獲選」等字，多硬折與誇張；

46

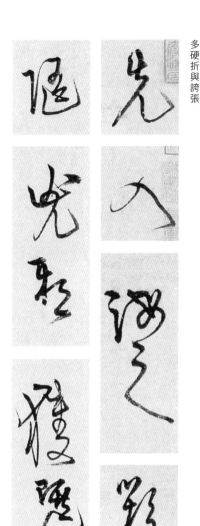

多硬折與誇張

47

筆畫雖少卻風骨勁峭

全篇十餘個「之」字形態各異，有利於調整分行佈白、使章法靈動富於生氣。另外「川」、「中」、「也」、「行」等字，筆畫雖少，卻風骨勁峭。這些獨特處理都具有共同之處，即：點畫生辣遲澀，筋骨拗強開張。以此為基調，整幅作品筆姿起伏跌宕，縱橫爭折，氣力充實，結體奇崛，章法恢弘，具有健勁之勢與力度之美。

甚麼是波磔筆法？
波磔筆法是隸書最顯著的特徵之一，為向右下斜的筆勢，今天稱之為「捺」。按照點畫波磔的不同，隸書可分為秦隸和漢隸。漢代的章草由隸書轉化而來，字體脫離隸書的規矩，卻保留了隸書的波磔筆法。

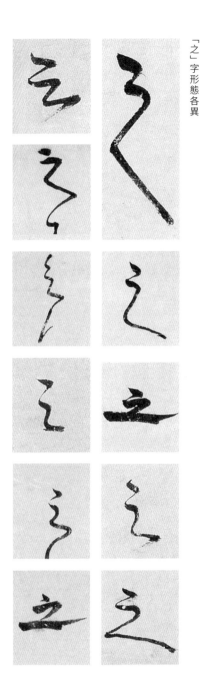

用筆波磔十分明確

（二）於今草中夾雜着少許章草書。第八行「良」、十四行「之」、十五行「成」、倒數第五行「年」等字，用筆波磔十分明確。同時書家能極好地把握筆法運動中的提按使轉，各字之間有意斷開不相連屬的章草與筆意連綿的今草相間，點畫方圓互見，轉換自如，變化多姿。今草與章草這兩種書體在頓挫與流暢方面的特徵於本篇中很好結合，使線條張馳有度，縱斂自如，具有節奏與韻律感，作品的藝術內涵更加豐富，顯示出宋克師古出新的創造力。

甚麼是章草和今草？

章草和今草都是草書的一種。漢代流行的草書稱章草，筆畫有隸書波磔，每字獨立，不連寫。章草在晉以後發展為筆畫相連的草書新體，稱為「今草」。

50

（三）全篇長四千八百六十七厘米，七百六十字，**血脈貫通，一氣呵成，富於激情**。駕馭如此長卷，對於時年二十三歲的宋克來說，非具過人功力則難以應付裕如。史料載：宋克少任俠，好學劍走馬，結客博飲。壯年學兵法，欲追隨豪傑之士有所作為。時張士誠割據吳地，宋克度其必無所成，故雖羅致而不就。杜門謝客，專意翰墨，日費十紙，遂以善書名天下。此件作品書於至正己丑（一三四九），應是其專意書事、杜門染翰時期的用意之作。「書為心畫」，書法可以「達其性情，行其哀樂」。韓愈嘗云：「往時張旭善草書，不治他技。喜怒窘窮，憂悲、愉快、怨恨、思慕、酣醉、無聊、不平，有動與心，必於草書焉發之。」鑒賞此篇，在歎服其過人技藝的同時，或許更會被筆墨間所傳動的情緒所感染，領略年輕書家奮筆疾書之際複雜的內心感悟。

（四）宋克此卷將古章草書的肥厚樸拙、王羲之行草書的流美遒逸，以及康里巎巎草書的灑脫熔鑄於一處，**筆法精到純熟，勁健暢達；書風古雅清新，耐人**

康里巎巎是甚麼人？

康里巎巎（一二九五 —— 一三四五），字子山，號正齋、恕叟，又號蓬累叟，元時色目康里部人。以書法名世，善真行草書，明代解縉評價他的書法「如雄劍倚天，長虹駕海」。現存有《述筆法卷》、《柳宗元梓人傳》、《李白古風十九首》、《十二月十二日帖》等。

品味。其進行的有益探索，不僅使他本人取得了很高的藝術成就，在「三宋」之中稱善，而且為後人提供了一件可供追摹研賞的傑作。

（本文作者是故宮博物院研究員、古書畫專家。）

唐代散文名家孫樵評《進學解》：

「拔地倚天，句句欲活，

讀之如赤手捕長蛇、不施鞚勒騎生馬，

急不得暇，莫可提搦。」

既是「急不得暇」，何不靜心端坐，細細品味，

領會一字一句的精髓？

既是「句句欲活」，何不從容解構，

配以狂放恣肆的草書，親歷「赤手捕長蛇」的閱讀實感？

真經典，值得這樣讀。

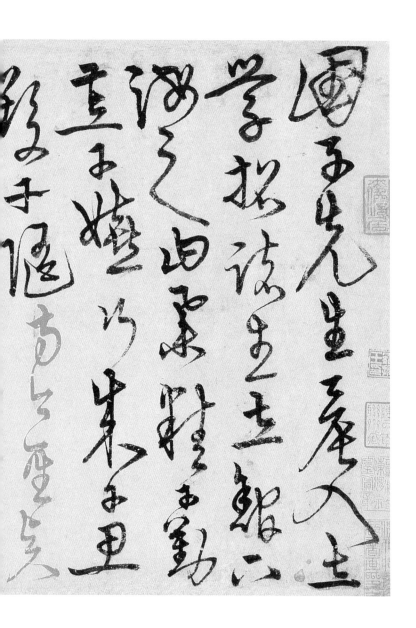

你知道唐代官學系統的組成嗎？

唐代的教育制度相當發達，為教育培養官員而設的官學系統較為完備。中央官學設有「六學二館」：國子學、太學、四門學、弘文館、崇文館、律學、書學、算學，後三者是專科學校。官學中很注重紀律和品德教育，主要學習內容為儒家經典，必須全部掌握的是《論語》和《孝經》。

國子先生①晨入太學②，招諸生立館下，誨之曰：「業精於勤，荒於嬉；行成於思，毀於隨。

國子先生清晨走進太學，召集所有的學生，叫他們站在學舍下面，訓導他們說：「學業的精進來自於勤奮努力，荒廢則因為散漫貪玩；德行有成就來自於深思多慮，敗壞則因為苟且放任。

註釋

① 國子先生，韓愈自稱。韓愈當時任最高學府國子監（即國子）的博士。
② 太學，唐代的國子監相當於漢代的太學，韓愈在此沿用漢稱。

方今聖賢③相逢，治具畢張④，拔去兇邪，登崇畯良⑤。占小善者率以錄⑥，名一藝者無不庸⑦。

當今之時，聖明的君主和賢良的大臣聚集在一起，治國的措施充分付諸實行，以鏟除兇殘邪惡之徒，提拔優秀出眾之才。有些微優點的人都已被錄取，因一技之長而聞名的人無不任用。

註釋

③ 聖賢，聖主賢臣。

④ 治具，治國措施。畢張，充分展開實施。

⑤ 畯良，優異的人才。畯同「俊」。

⑥ 小善，小小優點。

⑦ 名，因某事而聞名。庸同「用」。

原文

爬羅剔抉⑧，刮垢磨光⑨。蓋有幸而獲選，孰云多而不揚⑩？諸生業患不能精，無患有司⑪之不明；行患不能成，無患有司之不公。」

白話辭彙

政府搜羅挖掘、挑揀選擇人才，然後加以磨礪，使之更精更純。

或許有僅因幸運而獲選的情況，但誰能說因為人才太多所以很難揚名？各位學生在學業上只要擔心不能精進，不必擔心主管官吏選才時不明察；在德行上只要擔心沒有成就，不必擔心主管官吏擇人時不公正。」

註釋

⑧ 爬，撥拉。羅，搜羅。剔，挑出。抉，挑選。

⑨ 刮垢磨光，通過培養和磨礪使人才更高尚更純潔。

⑩ 多而不揚，人才很多因而難以出人頭地。

⑪ 有司，主管官員。古代官職各有專司，因稱有司。

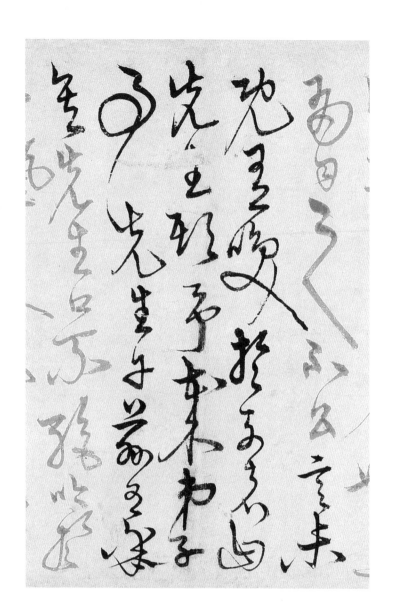

言未既⑫，有笑於列者曰：「先生欺余哉！弟

子事先生，於茲有年矣。

話未說完，就有人在隊列中笑出聲來：「先生您在欺騙我吧！弟

子我跟隨您學習，到現在也有好幾年了。

註釋

⑫ 既，完畢。

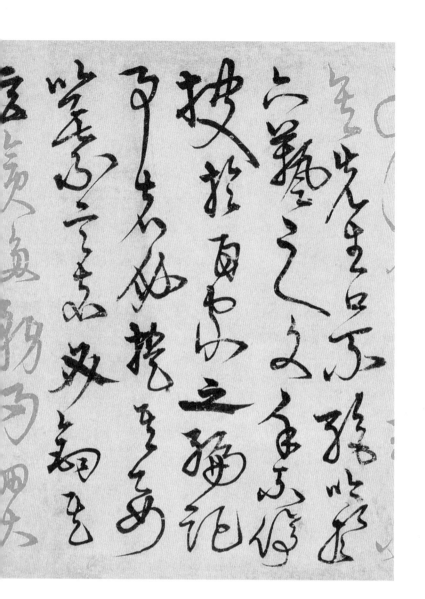

「六藝」是甚麼？
「六藝」有兩種含義。一是古代教育學生的六個科目，即禮（禮儀）、樂（音樂）、射（射箭）、御（駕車）、書（識字）、數（計算）；一是指古代儒家的六種經書，即《儀禮》、《樂經》、《尚書》、《詩經》、《易經》、《春秋》。文中「六藝」指後者。

先生口不絕吟於六藝之文，手不停披⑬於百家之編。記事者必提其要，纂言者必鉤其玄⑭。

這幾年間，先生您吟誦六經的文章從不絕口，翻閱百家的典籍從不停手。記述性的文章您必定提列其精要，論說性的文章您必定探索其玄妙。

註釋

⑬ 披，翻閱。

⑭ 纂言，撰述。鉤，探索。

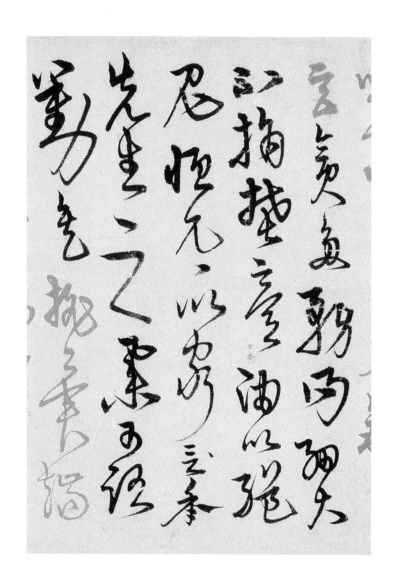

「膏油」燃燈始於何人？

「膏油」燃燈傳說始於黃帝。《黃帝內傳》：「王母授帝以九華燈檠，注膏油於后，以燃燈。」「燈檠」即燈架，「后」是古代一種盛酒的器具。這裏黃帝是親自以「膏油」燃燈的。《淵鑒類函》中的傳說又有不同：「黃帝得河圖書，晝夜觀之，乃令牧採术實製造為油，以綿為心，夜則燃之讀書。」「术」是一種植物名。按照這種說法，黃帝沒有親自動手，而是派手下的官員從植物中榨油燃燈，供他夜讀《河圖書》。

貪多務得，細大不捐⑮。焚膏油以繼晷⑯，恆兀兀以窮年⑰。先生之業，可謂勤矣。

生您對於學業，可以說是勤勉了。

晚上您燃起油燈繼續白天的工作，一年到頭您都努力致學。先

在學問上，您是永不滿足，務求有得，不管大小，都不會放過。

註釋

⑮ 捐，放棄。

⑯ 膏油，用動植物的油脂做成的燈油。晷，白晝。

⑰ 兀兀，勤勉貌。窮年，終年。

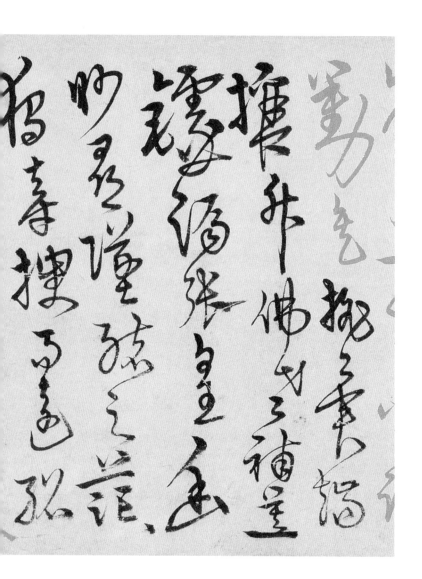

唐代的「異端」有哪些？

唐代宗教政策十分開明，宗教文化興盛，信仰多元化。佛教發展出各種宗派，如天台宗、華嚴宗、禪宗、淨土宗等；李姓唐王室奉老子李耳為始祖，對道教推崇備至；此外，來自外土的景教、摩尼教、祆教亦相繼傳入。儒家思想有了如此之多的競爭對手，無怪乎韓愈要感歎儒學是「墜緒」。

抵排異端⑱，攘斥⑲佛老。補苴罅漏⑳，張皇幽眇㉑。尋墜緒㉒之茫茫，獨旁搜而遠紹㉓。

您抵制不合儒家正統的學說，排斥佛學和道教。您補正儒學的缺陷和漏洞，光大儒學的精深和微妙。您在茫無頭緒中找尋氣息微弱的儒家真諦，獨自廣泛地搜求它，深遠地繼承它。

註釋

⑱ 抵排，抵制、排斥。異端，古代儒家對其他學說或學派的稱呼。

⑲ 攘斥，排斥、驅逐。

⑳ 補苴罅漏，彌補缺陷和漏洞。苴，填補。罅漏，疏漏。

㉑ 張皇，發揚光大。幽眇，精深微妙之處。

㉒ 墜緒，行將滅絕的學說。

㉓ 旁搜，廣泛搜求。紹，繼承。

草書

障百川而東之㉔，迴狂瀾於既倒㉕。先生之於儒，可謂有勞矣。沉浸濃郁，含英咀華。作為㉖文章，其書滿家。

白話語譯

您堵塞氾濫成災的各種學說，將它們導入東邊的正統方向；您扭轉已入歧途的的思想大潮，使它重新回到正路。先生您對於儒學，可以說是有功勞了。您沉浸在經籍詞章的濃郁芬芳中，細細咀嚼體味它們的精華之處。您寫作文章時，這些書堆滿了您的家。

註釋

㉔ 障，堵。百川，此指諸多學說和學派。

㉕ 迴，掉轉。狂瀾，此指思想大潮。

㉖ 作為，創作。

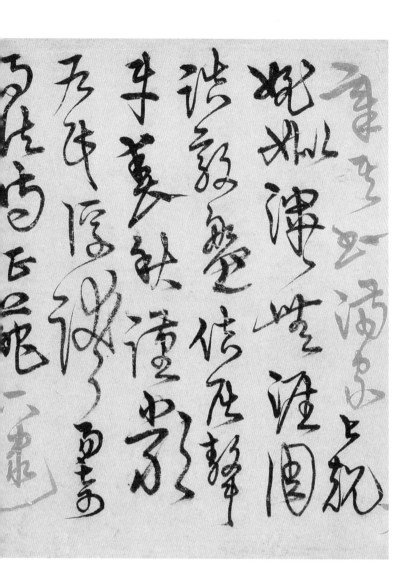

儒家至聖孔子如何評價《詩經》？

《論語》中多次提到孔子對《詩經》的高度評價。如《為政》：「子曰：『詩三百，一言以蔽之，曰思無邪。』」《陽貨》：「子曰：『小子何莫學乎《詩》？《詩》可以興，可以觀，可以群，可以怨。』」《八佾》：「子曰：『《關雎》樂而不淫，哀而不傷。』」

上規姚、姒⑰，渾渾⑱無涯。周《誥》、殷《盤》⑲，佶屈聱牙⑳；《春秋》謹嚴；《左氏》浮誇；《易》奇而法㉛；《詩》正而葩㉜。

上溯到古代，您取法於堯、舜時代的典籍，因為它們內容深遠，無邊無涯：周、商時《尚書》中的《誥》、《盤》等篇，文句艱澀不暢，自有深意；《春秋》用字謹嚴，無懈可擊；《左傳》記事虛浮，多有誇飾；《周易》內容奇妙，且有規可循；《詩經》思想純正而詞句華美。

註釋

⑰ 規，取法。姚、姒，虞舜和夏禹的姓，代指虞夏時期。

⑱ 渾渾，深遠渾厚貌。

⑲《誥》，《尚書》書體，用於告誡或勉勵，如《大誥》、《康誥》、《酒誥》。《盤》，《尚書》中的《盤庚》篇。

⑳ 佶屈聱牙，文句艱澀不暢。

㉛ 法，遵循某種規律。

㉜ 葩，華麗。

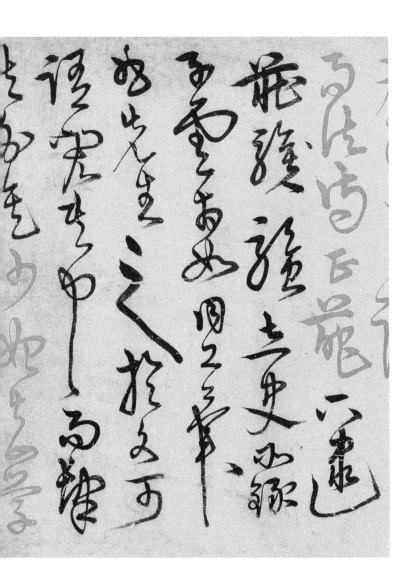

誰是最著名的漢賦大家？

兩漢賦家甚眾，以西漢司馬相如聲名最著。他的代表作《子虛》、《上林》二賦，詞藻華麗，氣勢恢宏，把漢賦發展到了極致。當時便有「千金難買相如賦」之說。

原文

下逮《莊》、《騷》、太史所錄、子雲、相如㉝，同工異曲。先生之於文，可謂閎其中而肆其外㉞矣。

白話語譯

向下數到《莊子》、《離騷》、司馬遷所著的《史記》、揚雄和司馬相如的辭賦，它們的內容和寫法各異，精工奇妙卻都一樣。先生您對於作文，可以說是內容深刻豐富而形式自由奔放了。

註釋

㉝《莊》，《莊子》。《騷》，《離騷》。太史所錄，指《史記》，作者司馬遷曾任太史一職。子雲，漢代揚雄的字。相如，漢代的司馬相如。
㉞ 閎其中，內容恢宏。肆其外，形式奔放。

故於邪為長畫耶如是

右左子而人宜先知

星此馬西也知而此信

原文

少始知學，勇於敢為。長通於方㉟，左右㊱具宜。先生之於為人，可謂成矣。

白話語譯

少年時剛剛知道學習為人之道，您就勇於實踐，敢作敢為。長大後您更通曉了人情世態，各方面都應付自如。先生您對於做人，可以說是成功的了。

註釋

㉟ 方，為人處世的方法。

㊱ 左右，各個方面。

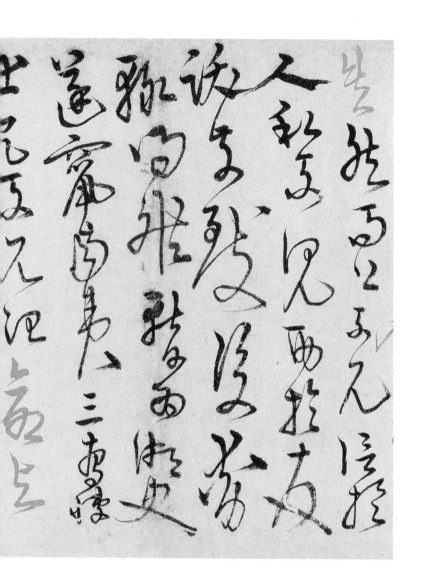

你知道「博士」一詞的來歷嗎？

古代的「博士」是學官名，六國時就有。秦朝時，諸子、詩賦、術數等皆設
博士。漢武帝時設「五經博士」，專以教授五經。晉設國子博士，唐有太學
博士、太常博士、律學博士、書學博士等，均為教授之官。明清仍襲唐制，
僅有稍許不同。

原文

然而公不見信於人，私不見助於友。跋前躓後㊲，動輒得咎。暫為御史，遂竄南夷㊳。三年博士，冗㊴不見治。

白話語譯

但是，您於公得不到別人的信任，於私又得不到朋友的扶助，常常進退兩難，動不動就遭人怪罪。短時間地做了一陣御史，立刻就被放逐到南方荒蠻之地。做了三年博士，工作細緻繁瑣，老是看不到成績。

註釋

㊲ 跋前躓後，同「跋胡躓尾」，進退兩難。跋，踐踏。躓，絆倒。語出《詩・豳風・狼跋》「狼跋其胡，載躓其尾」，意為老狼若前進則踩到自己下垂的下巴肉，若後退則被自己的尾巴絆倒。

㊳ 竄，放逐。南夷，南方的邊遠地區。

㊴ 冗，閒散而瑣細。

出瓦子又江高卫

原文

命與仇謀，取敗幾時⑩。冬暖而兒號寒，年豐
而妻啼飢。頭童齒豁⑪，竟死何裨⑫！不知慮
此，而反教人為？」

白話語譯

您的命運似乎已經和您的仇敵商議勾結起來，您總是遭受失敗。

冬天即使天氣暖和，您的妻兒也缺少衣服，因寒冷而哭號；年
成縱然豐收，他們也糧食不足，因飢餓而啼泣。您自己勤於學、
行，卻頭禿牙缺，未老先衰。就算這樣堅持到死，又有甚麼用！
您不好好想想這些，反而來教我們也學您這樣做？」

註釋

⑩ 幾時，隨時。

⑪ 童，（頭）禿。豁，有缺損。

⑫ 竟，終結，即死。

79

由 by草書而來何愛人
拙承故其略無福楷
隱諸僑根東庶
橫遂同至以善
草故而近半之也

先生曰：「吁！子來前！夫大木為杗⑷，細木為桷⑷，欂櫨、侏儒、椳、闑、扂、楔⑷，各得其宜，施以成室者，匠氏之工也。

先生說：「唉！你請到前面來！你要知道：粗大的木頭做大樑，稍細的木頭做屋椽，斗拱、樑上短柱、門臼、門中短木、門栓、門邊木柱，都用適當的材料做成，適當放置，建成房屋，這是木匠的高明技藝。

註釋

⑷ 杗，房屋的大樑。

⑷ 桷，椽子。

⑷ 欂櫨，斗拱。侏儒，樑上短柱。椳，門臼。闑，門中短木。扂，門栓。楔，門邊木柱。

玉札丹砂研去毕口吾之

芝英亲又使临此廿三

甚草之使欠临此廿三甚

待再举覃圈去暨之

夫田口已明暨一只雜

玉札、丹砂、赤箭、青芝㊻、牛溲、馬勃、敗鼓之皮㊼，俱收並蓄，待用無遺者，醫師之良也。

名貴如地榆、朱砂、天麻、青芝，價廉如車前草、屎菰、破敗的鼓皮，一並收留貯藏，以便要用的時候不會缺失，這是醫生的明智方法。

註釋

㊻ 玉札，地榆。丹砂，硃砂，古道教徒用以煉丹。赤箭，天麻。二者與丹砂、青芝都是當時的名貴中藥材。

㊼ 牛溲，車前草。馬勃，屎菰。二者都是極價廉的藥材。

遠巧挺弘勝而妍

互筆而横枝短垂

長恒花光龜名雪

阮也气明聖龍

登明選公，雜進巧拙，紆餘為妍④，卓犖⑲為傑，校短量長，惟器是適者，宰相之方也。

提拔、選擇人才，明智、公平，精明的、質樸的人才一同選用，認為沉穩從容的人才自是出眾，才華外露的人才也很優秀，衡量各種人才的優長和短處，然後將他們放到適當的位置加以任用，這是宰相的治國良方。

註釋

④ 紆餘，有才而從容不迫。

⑲ 卓犖，才高而外露。

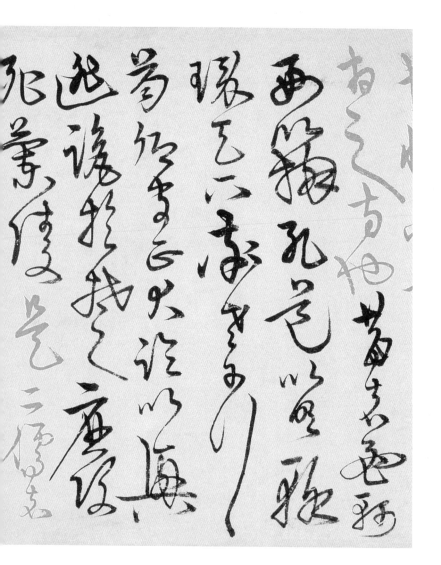

孟軻和荀卿是甚麼人？

這二位即孟子和荀子，是戰國時代影響最大的經學家。

孟子名軻，字子居，鄒國人。受學於子思（孔子嫡孫，儒家傳人）。他的經學比較全面，於六經均有深刻研究。後人稱「達禮、樂之情，無如孟子者」。

荀子名況，字卿，趙國人。受學於子夏（孔子弟子）。他所治主要有《詩》、《禮》、《樂》、《易》、《春秋》。後人評他的傳經之功為「周公作之，孔子述之，荀卿子傳之，其揆（準則）一也」。

昔者孟軻好辯，孔道以明，轍環天下，卒老於行；荀卿守正⑩，大諭是弘，逃讒於楚，廢死⑪蘭陵。

白話語譯

從前孟子喜好論辯，使孔子的大道得以闡明，但他卻不得不周遊列國，奔走勞累，鬱鬱而終；荀子堅守孔孟學說，使儒家的大道得以弘揚，但他卻不得不逃到楚國蘭陵做個小官，以躲避讒言，最後還是被廢職，並死在那裏。

註釋

⑩ 正，此指孔孟之道。

⑪ 廢死，被解職並死去。

此而疑不復隋
法孤寬羅庭僧信
八重嫦蛾面池種
淳少也

是二儒者，吐辭為經，舉足為法，絕類離倫，
優入聖域⑫，其遇於世何如也？

這兩個儒學大家，言語皆是經典，舉動堪稱榜樣，在儒家學者中出眾超群，高明之至，進入了聖人的行列，但是他們在世上的遭遇又如何呢？

註釋
⑫ 聖域，聖人的行列。

原文

今先生學雖勤而不繇其統㊹，言雖多而不要其中，文雖奇而不濟於用，行雖修㊺而不顯於眾。

白話語譯

現在先生我學業雖然勤勉，卻不成系統；言論雖然很多，卻把握不到精要之處；文章雖然奇妙，卻沒有多少實用之處；品行雖然端正，卻沒能在大眾面前顯露。

註釋

㊹ 繇，由，出自。統，系統。

㊺ 修，端正。

原文

猶且月費俸錢⑤，歲靡廩粟⑥。子不知耕，婦不知織。乘馬從徒⑤，安坐而食。踵常途之促⑧，竊陳編以盜竊。

白話語譯

就算這樣，還是每月領取朝廷發給的薪俸，每年耗費國家糧倉的米粟。家裏的男性不懂耕種，女性不會織布。外出時乘着車馬，跟着隨從，還可以安安穩穩地坐下進食。在學術上，我不過是循規蹈矩地走走老路，人云亦云地抄抄舊書。

註釋

⑤ 俸錢，古代官吏所得的薪金。

⑥ 靡，耗費。廩，糧倉。粟，泛指糧食。

⑤ 徒，隨從。

⑧ 踵，追逐。常途，常規。促促，拘束謹慎貌。

立馬加誅

頭品

名之

罷

94

然而聖主不加誅⑤，宰臣不見斥⑥，非其幸歟？

動⑥而得謗，名亦隨之。投閒置散，乃分⑥

之宜。

即便如此，聖明的君主也不責罰我，權重的大臣也不逐斥我，這

難道不是我的幸運嗎？雖說動不動就被誹謗，可名氣也隨之而

來啊。被置於閒散的職位上，是我本分中應該的。

註釋

⑤ 誅，懲罰。

⑥ 宰臣，位高權重的大臣。見斥，斥責。

⑥ 動，往往。

⑥ 分，分內。

為婦燭之之竈計

難與之謀庸立

巨量之不程擇主

猶庇主不以得擇人之

之不以我而穗可待

而以皆以別其不象

程一程之象之

若夫商財賄⑥之有亡，計班資之崇庳⑥，忘己量⑥之所稱，指前人⑥之瑕疵，是所謂詰匠氏之不以杙為楹⑥，而訾醫師以昌陽引年⑥，欲進其豨苓⑥也。」

用的豬苓草來代替昌陽。」

昌陽使人延年益壽的做法大加責難，想推薦自己那毫無補益作

所說的去質問木匠為甚麼不用細木頭做大柱子，或是對醫生用

自己的才量所適合的工作，指責上級官長的缺點，那就好像我們

如果還要來計較薪酬錢物的多少，算計地位資歷的高低，忘記了

註釋

⑥ 財賄，俸祿。

⑥ 班資，官爵和資格。崇，高。庳，低。

⑥ 己量，自己的才量。

⑥ 前人，官職高於自己的人。

⑥ 杙，細小的木樁。楹，廳堂的前柱。

⑥ 引年，延長年壽。

⑥ 豨苓，豬苓，一種藥草。

附錄：中國古代書法發展概況表

時代	發展概況	書法風格	代表人物
原始社會	在陶器上有意識地刻畫符號		
殷商	文字已具有用筆、結體和章法等書法藝術所必備的三要素，主要文字是甲骨文，開始出現銘文。	商朝的甲骨文刻在龜甲、獸骨上，記錄占卜的內容，又稱卜辭。筆畫粗細、方圓不一，但遒勁有力，富有立體感。	
先秦	鑄刻在青銅器上的金文盛行。	金文又稱鐘鼎文，字型帶有一定的裝飾性。受當時社會因素影響，出現書不同文的現象。雖然使用不方便，但使得文字呈現出多種多樣的風格。	
秦	秦統一六國後，文字也隨之統一。官方文字是小篆。	小篆形體長方，用筆圓轉，結構勻稱，筆勢瘦勁俊逸，體態寬舒，主要用於官方文書、刻石、刻符等。	李斯、趙高、胡毋敬、程邈等。
漢	漢代通行的字體約有三種，篆書、隸書和草書。其中隸書是漢代的主要書體。	西漢篆書由秦代的圓轉逐漸趨向方正，東漢篆書體勢方圓結合，用筆遒勁。隸書筆畫中出現了波磔，提按頓挫、起筆止筆，表現出蠶頭燕尾波勢的特色。草書中的章草出現。	史游、曹喜、崔瑗、張芝、蔡邕等。
魏晉	書體發展成熟時期。各種書體交相發展，在隸書的基礎上，演變出楷書、草書和行書。書法理論也應運而生。	楷書又稱真書，凝重而嚴整；行書靈活自如，草書奔放而有氣勢。出現劃時代意義的書法大家鍾繇和「書聖」王羲之。	鍾繇、皇象、索靖、陸機、王羲之、王獻之等。

南北朝	隋	唐	五代十國	宋	元	明	清
楷書盛行時期。北朝出現了許多書寫、鐫刻造像、碑記的書法家。南朝仍籠罩在「二王」書風的影響下。	隋代立國短暫，書法臻於南北融合，雖未能獲得充分的發展，但為唐代書法起了先導作用。	中國書法最繁盛時期。楷書在唐代達到頂峰，名家輩出。行書入碑，拓展了書法的領域。盛唐時的草書清新博大，放縱飄逸，其成就超過以往各代。	書法上繼承唐末餘緒，沒有新的發展。	北宋初期，書法仍沿襲唐代餘波，帖學大行。	元代對書法的重視不亞於前代，書法得到一定的發展。	明代書法繼承宋、元帖學而發展。眾多書法家都是由元入晉唐，取法「二王」，也有部分書家法古開新，表現出鮮明個性。	突破宋、元、明以來帖學的樊籠，開創了碑學。書法中興，書壇活躍，流派紛呈。
北朝的碑刻又稱北碑或魏碑，筆法方整，結體緊勁，融篆、隸、行、楷各體之美，形成雄偉渾厚的書風。	隋代碑刻和墓誌書法流傳較多。隋碑內承周、齊峻整之緒，外收梁、陳綿麗之風，結體或斜畫豎結，或平畫寬結，淳樸未除，精能不露。	唐代書法各體皆備，並有極大發展，歐體書法度嚴謹，雄深雅健；褚體清勁秀穎，顏體結體豐茂，莊重奇偉，柳體遒勁圓潤，楷法精嚴。張旭、懷素狂草如驚蛇走虺，張雨狂風。	書法以抒發個人意趣為主，為宋代書法的「尚意」奠定了基礎。	刻帖的出現，一方面為學習晉唐書法提供了楷模和範本，一方面對行書的迅速發展和尚意書風的形成，起了推動作用。	元代書法初受宋代影響較大，後趙孟頫、鮮于樞等人，使晉、唐傳統法度得以恢復和發展。	明初書法沿襲元代傳統，尚未形成特色。江南地區的蘇、杭等地成為經濟和文化中心，文人書法抬頭。書法在繼承傳統基礎上更講求形式美和抒發個人情懷。晚期狂草盛行，湧現出許多風格獨特、成就卓著的書法家。	清代帖學在篆書、隸書方面的成就，可與唐代楷書、宋代行書、明代草書相媲美，形成了雄渾淵懿的書風。
羊欣、范曄、蕭衍、陶弘景、崔浩、王遠等。	智永、丁道護等。	虞世南、歐陽詢、褚遂良、薛稷、李邕、張旭、顏真卿、柳公權、懷素等。	楊凝式、李煜、貫休等。	蘇軾、黃庭堅、米芾、蔡襄、趙佶、張即之等。	趙孟頫、鮮于樞、鄧文原等。	宋克、沈度、沈粲、解縉、祝允明、文徵明、王寵、董其昌、張瑞圖、黃道周、倪元璐等。	王鐸、傅山、朱耷、冒襄、劉墉、鄭燮、金農、鄧石如、包世臣等。